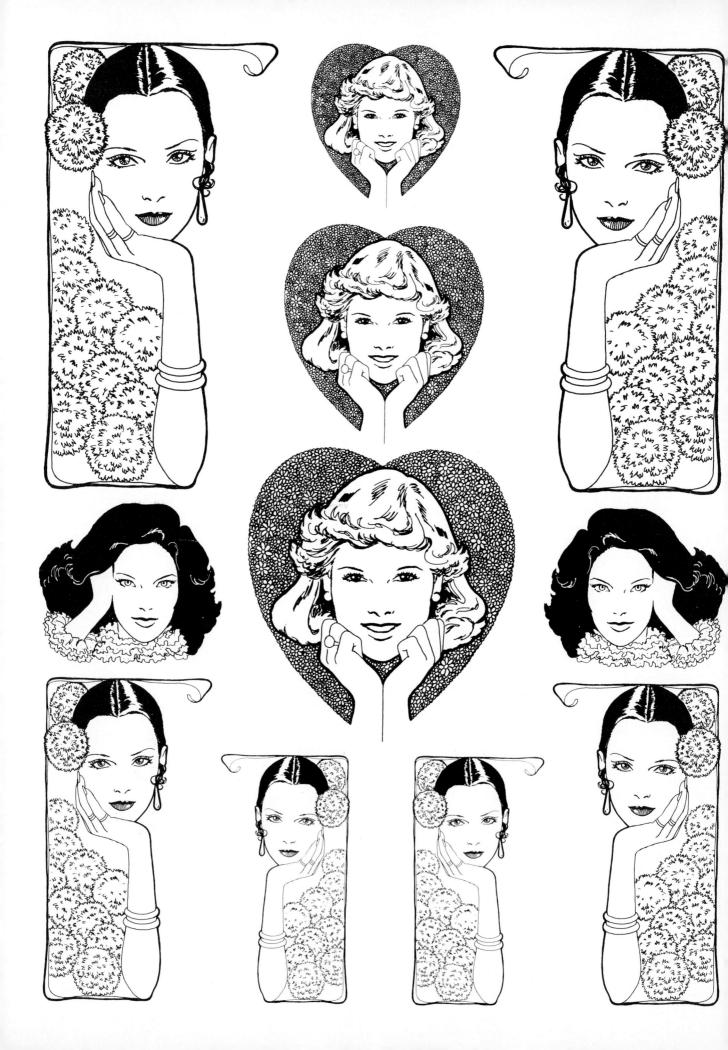

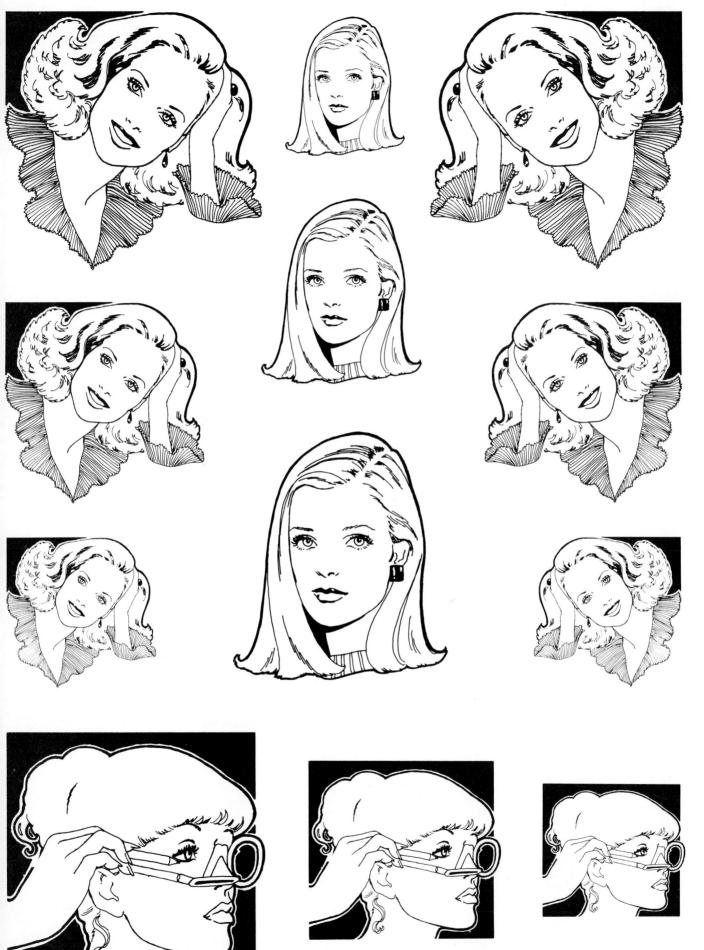

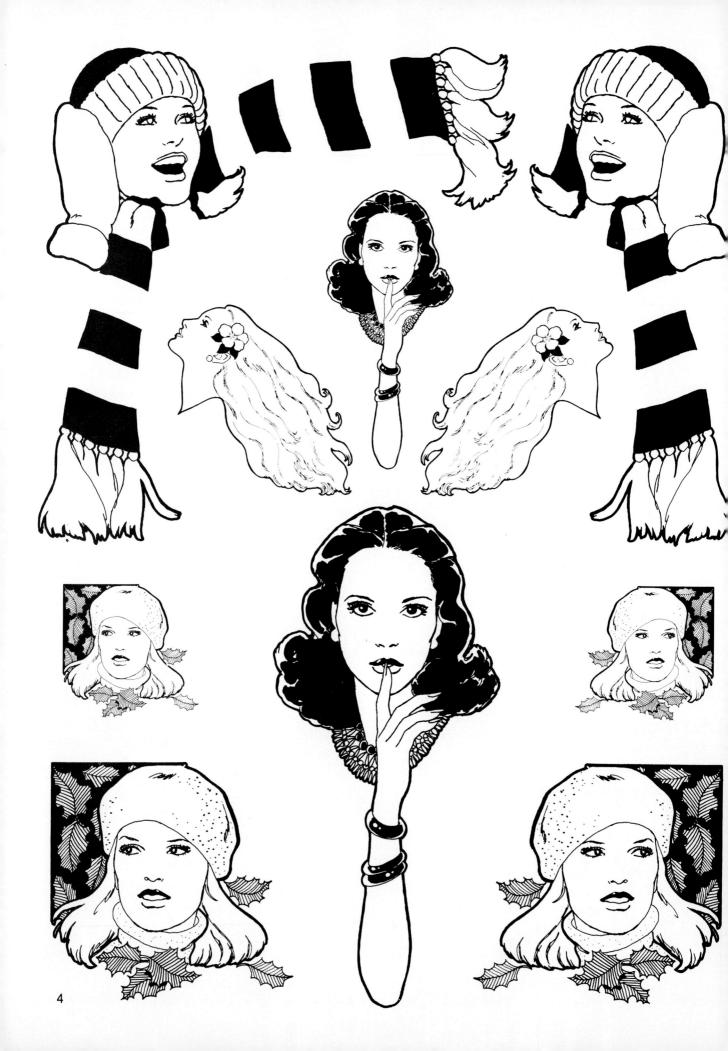

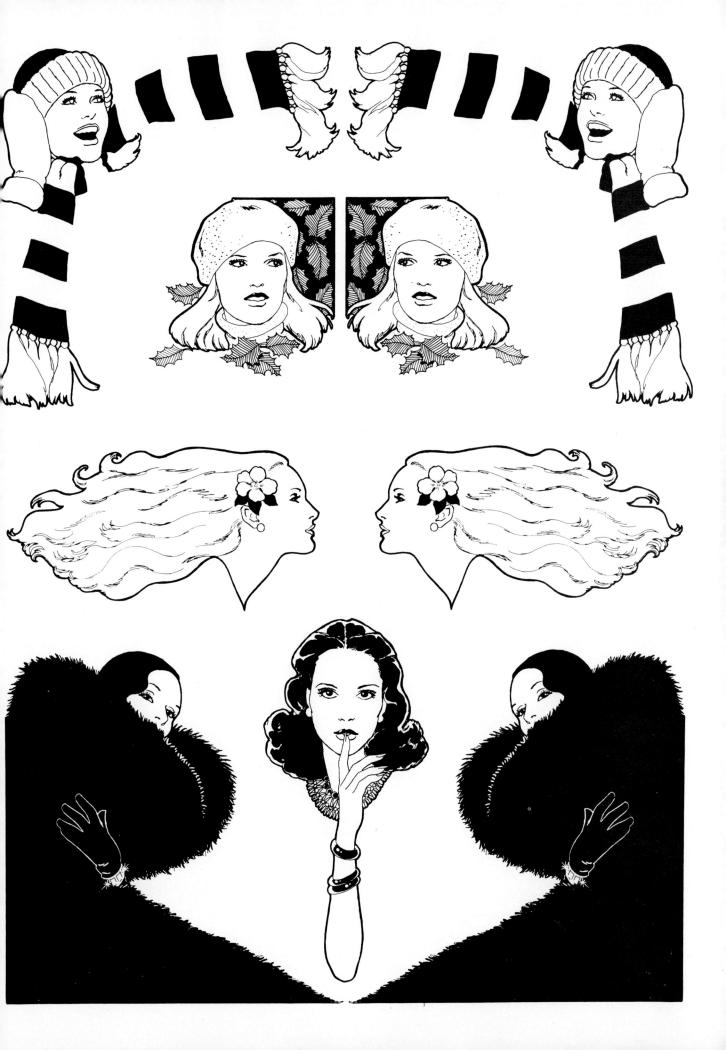

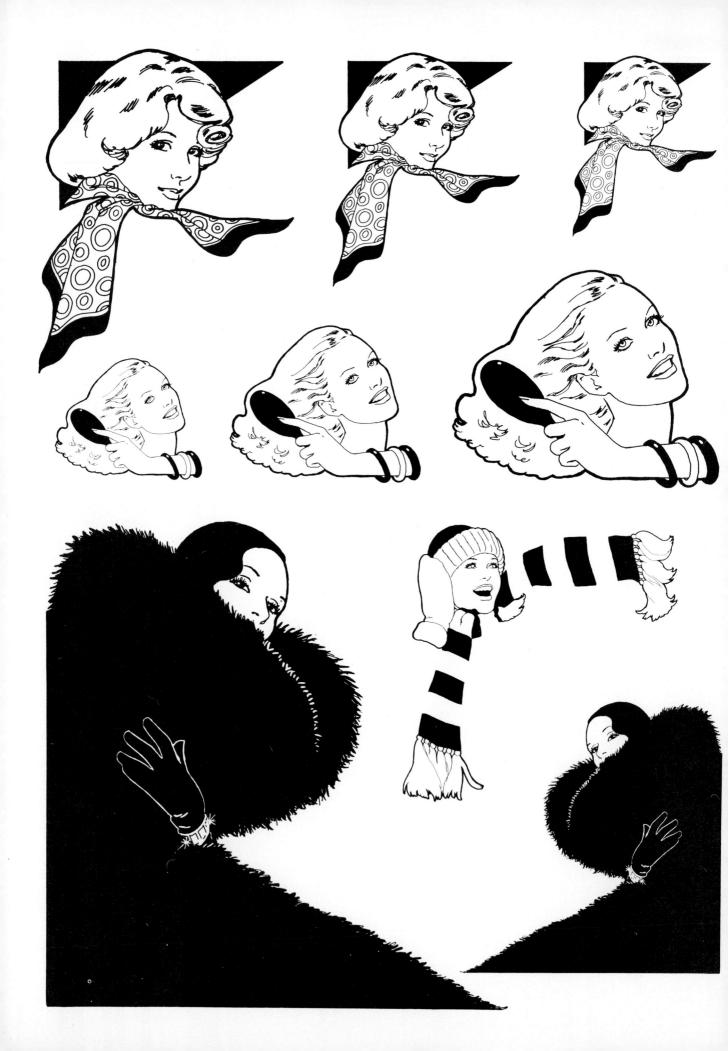

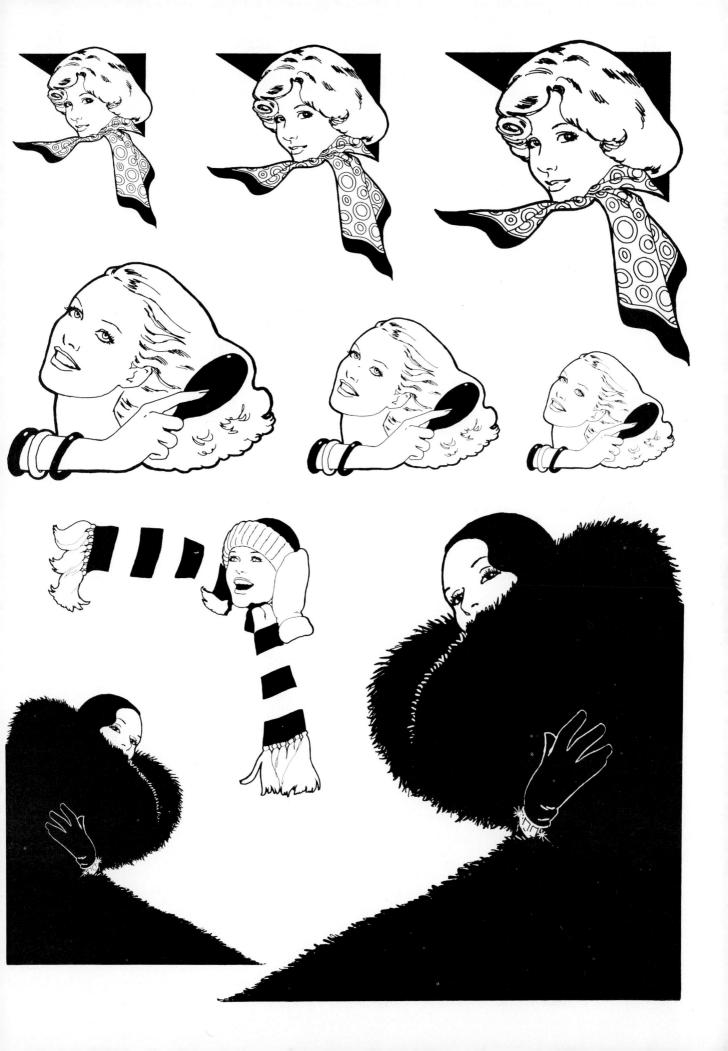

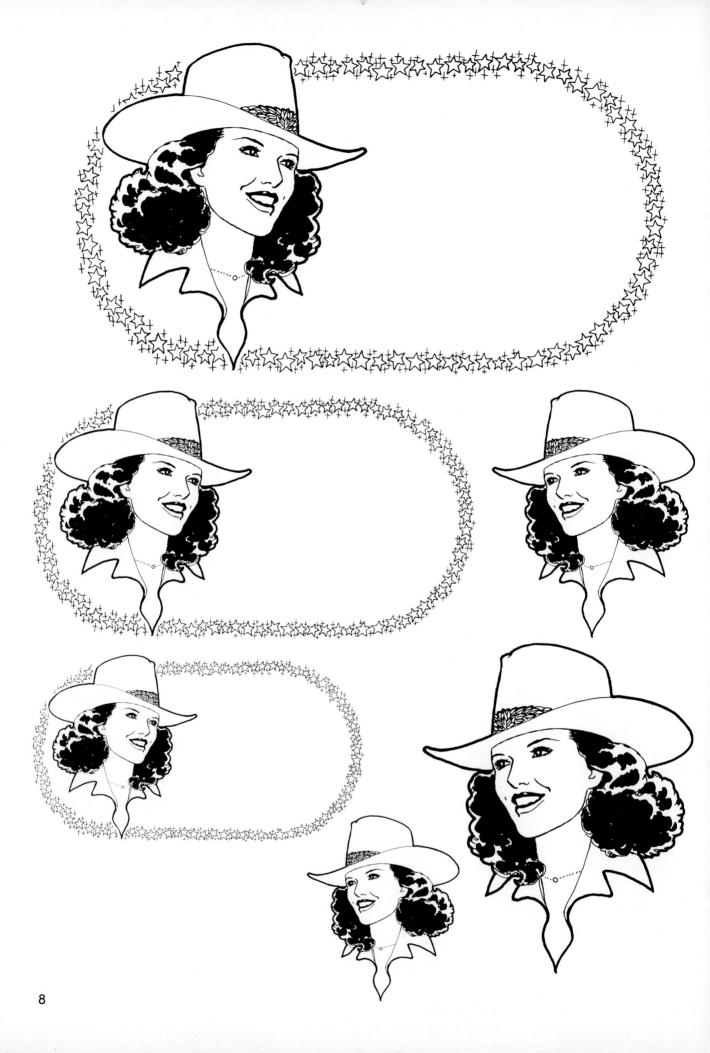

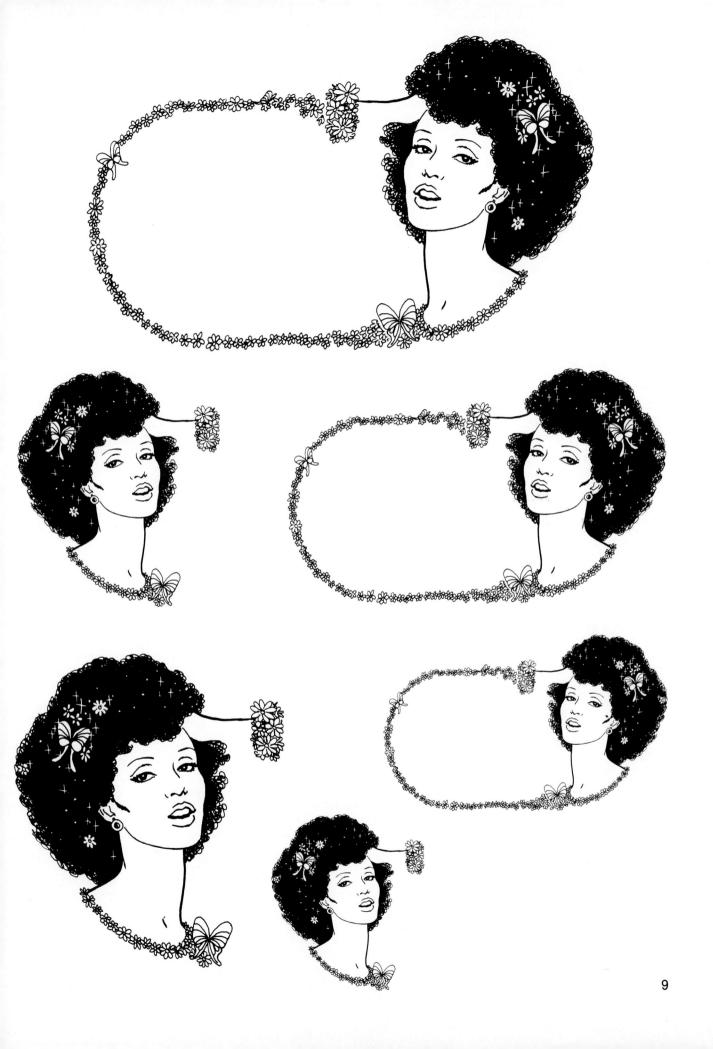

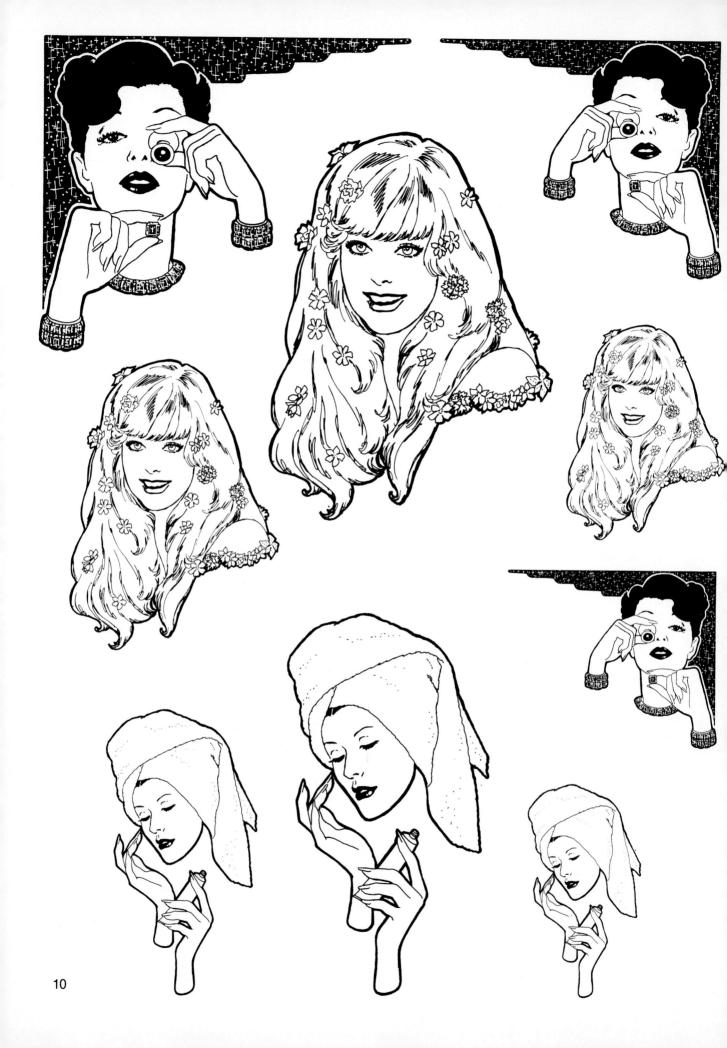

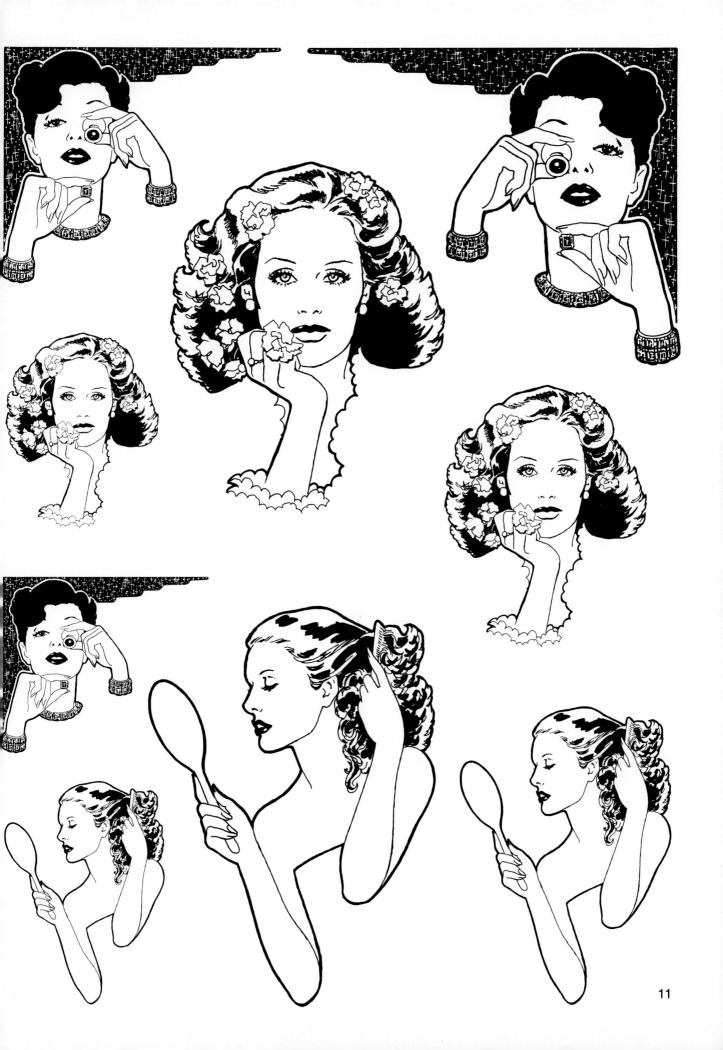

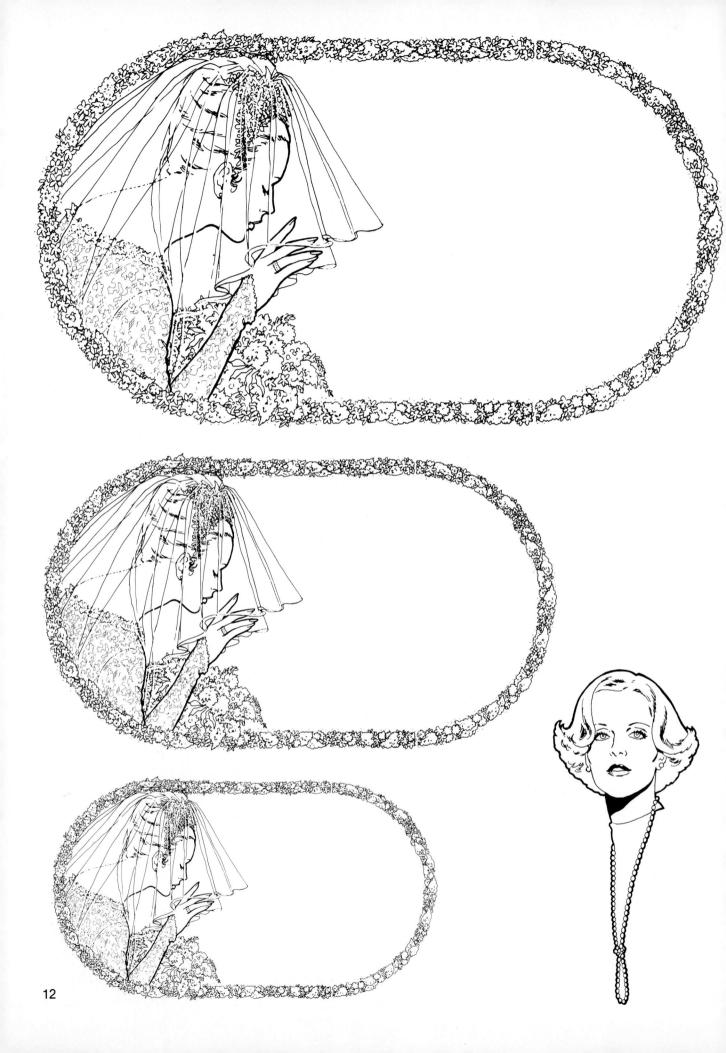

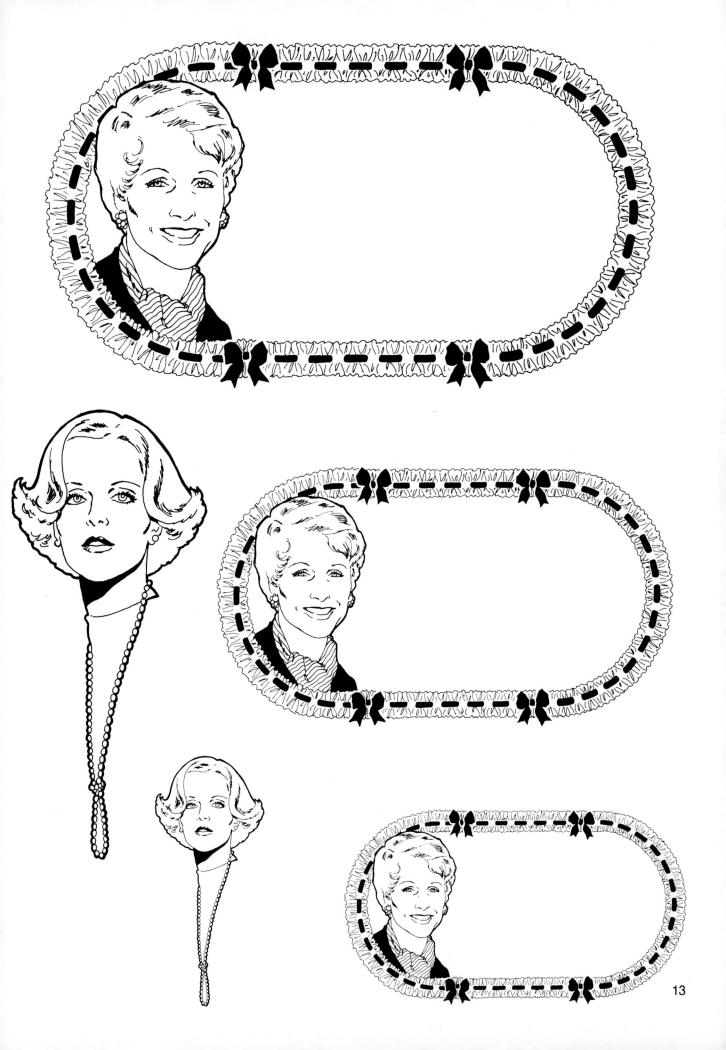

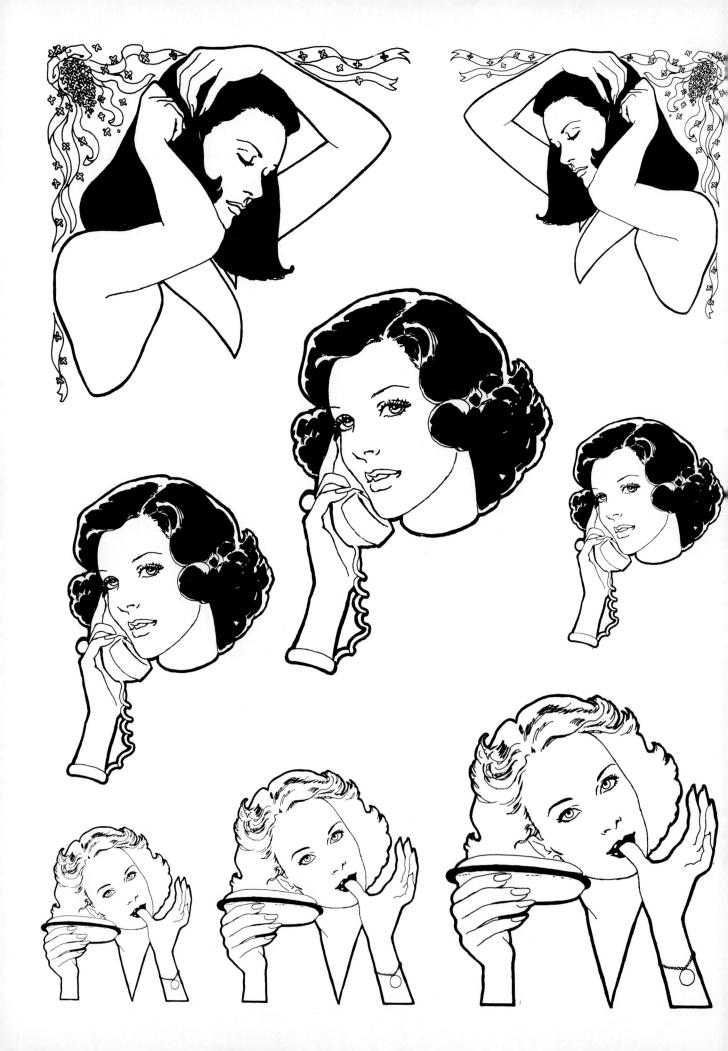

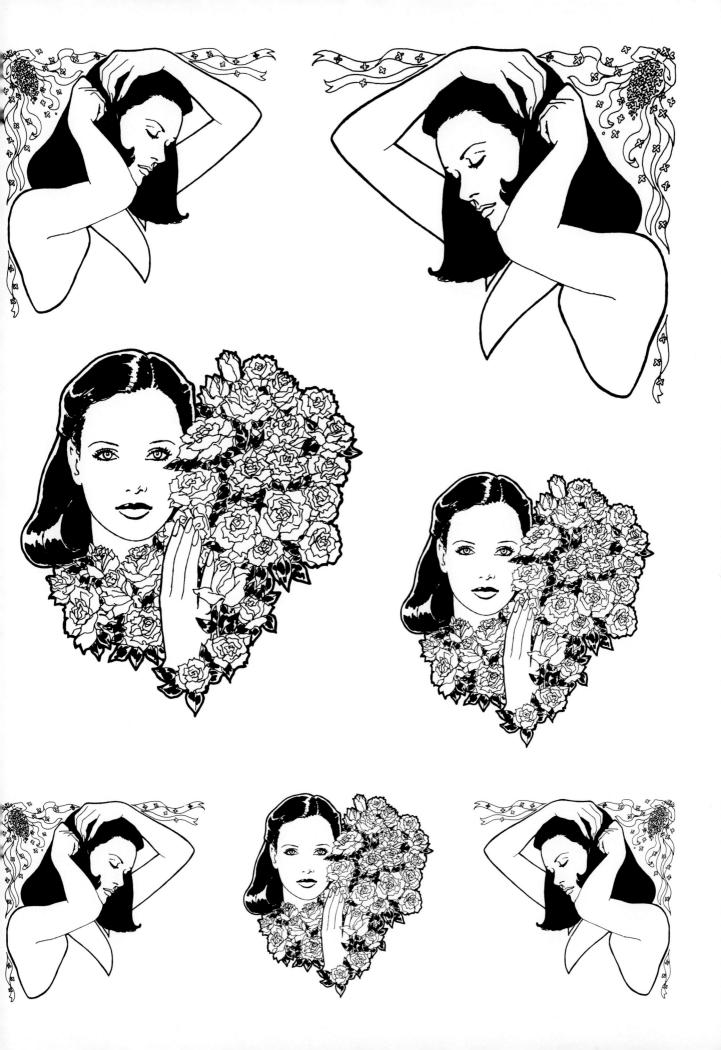

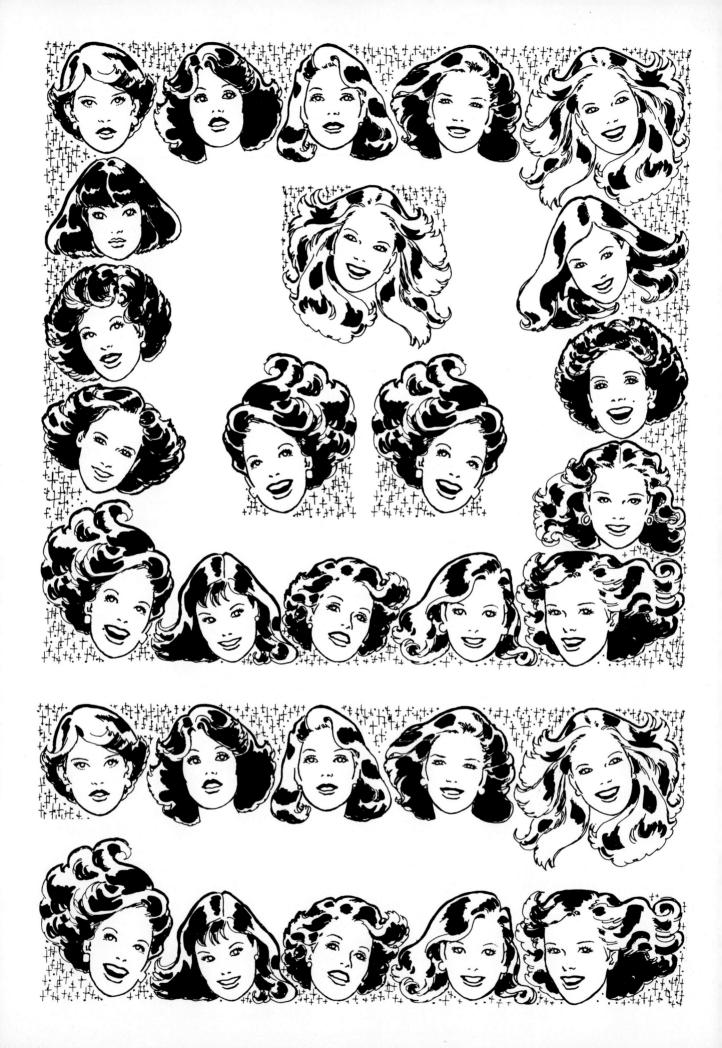

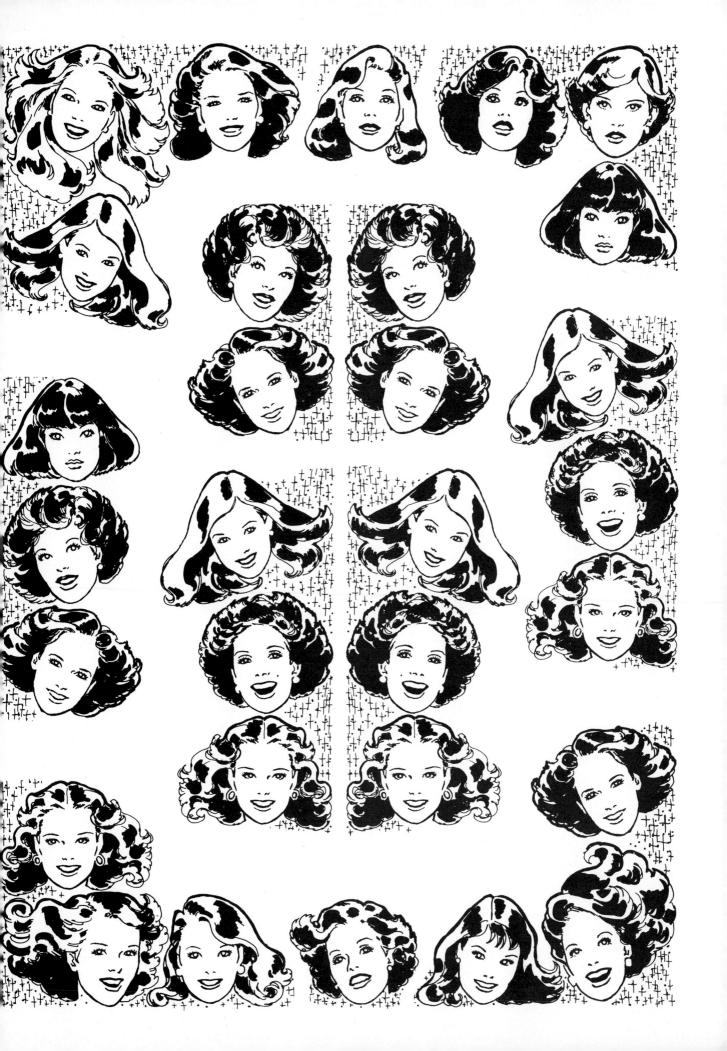

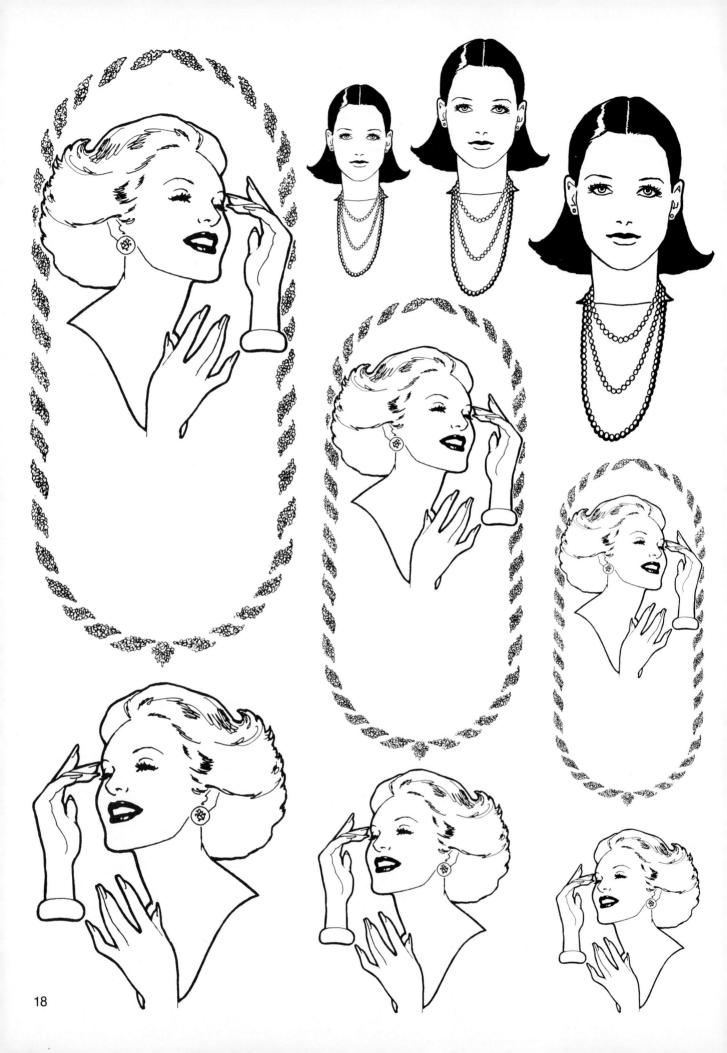

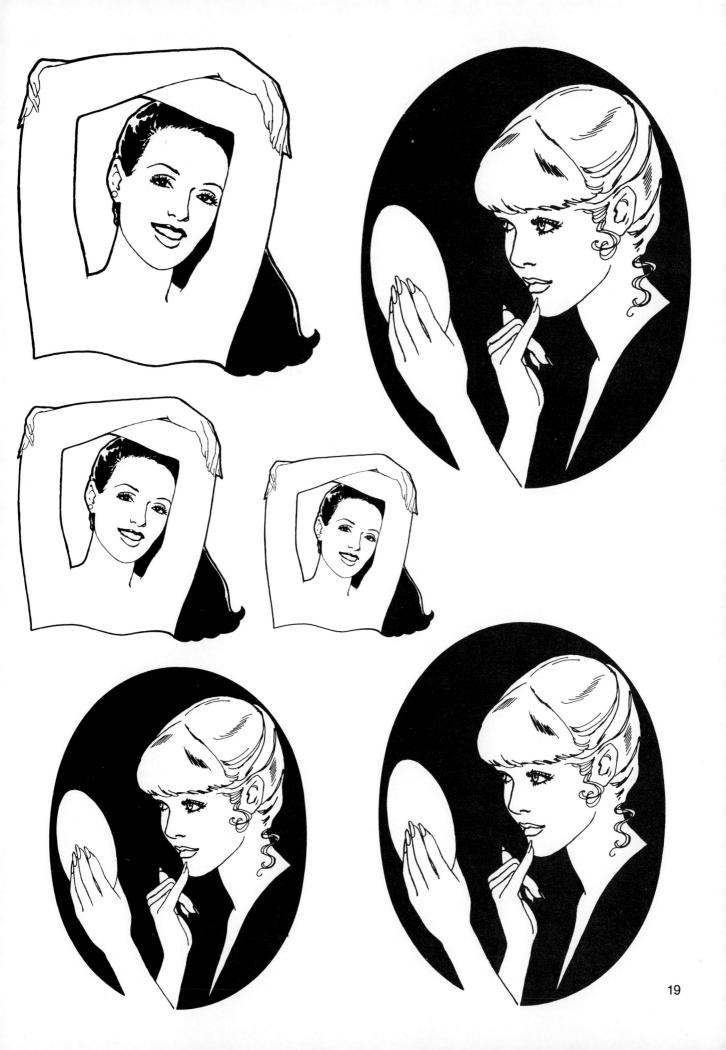

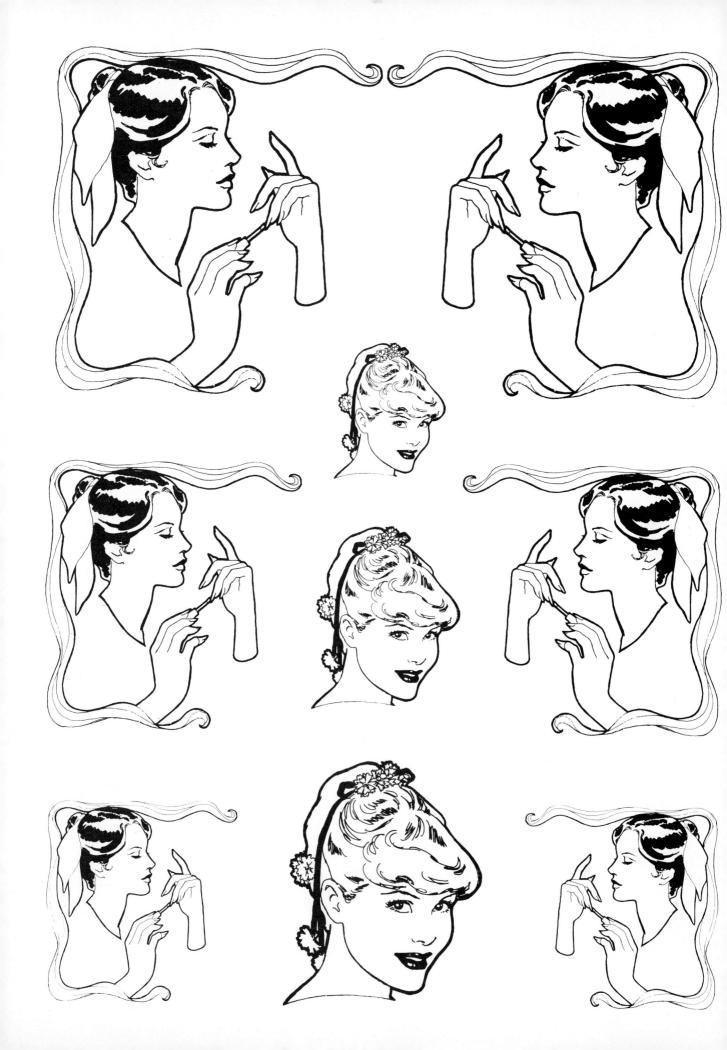

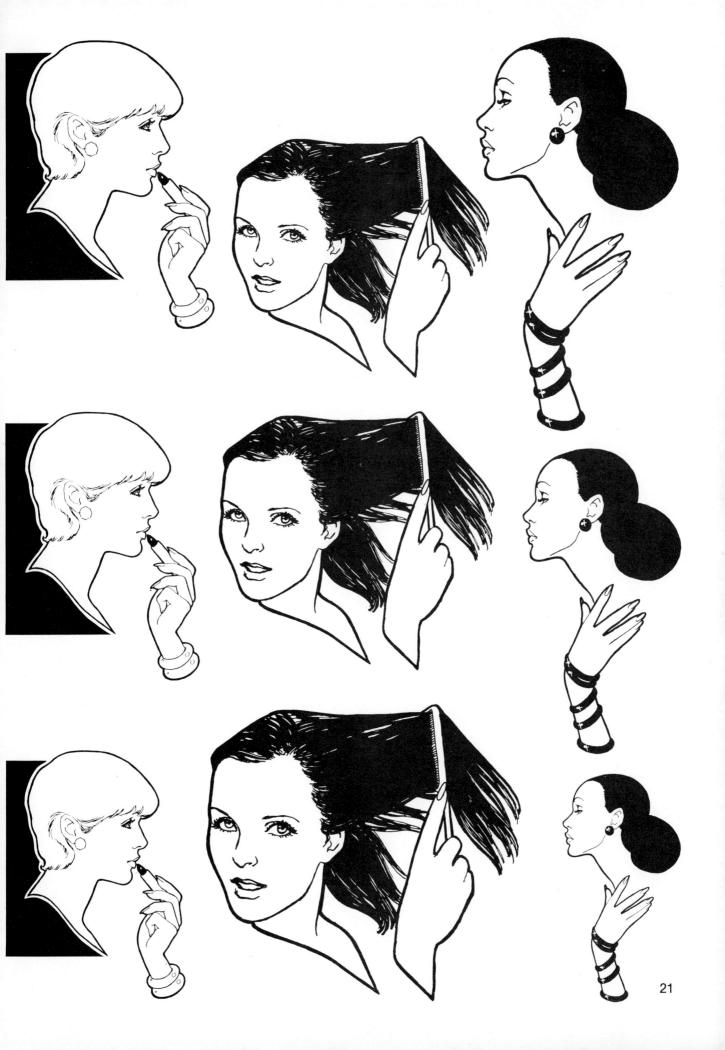

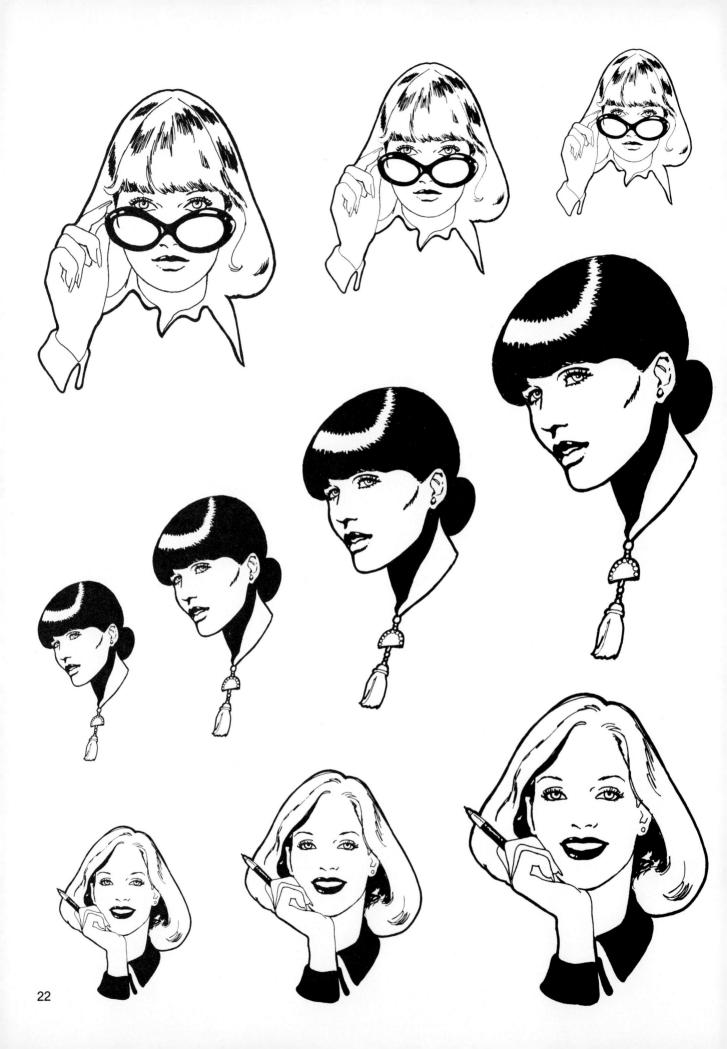

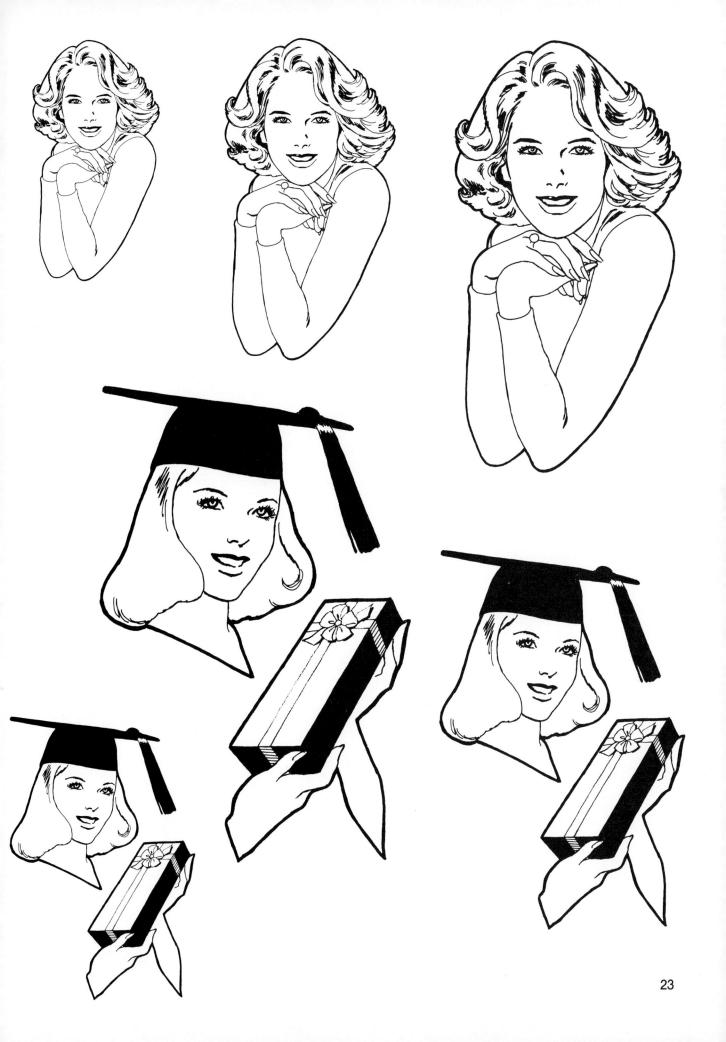

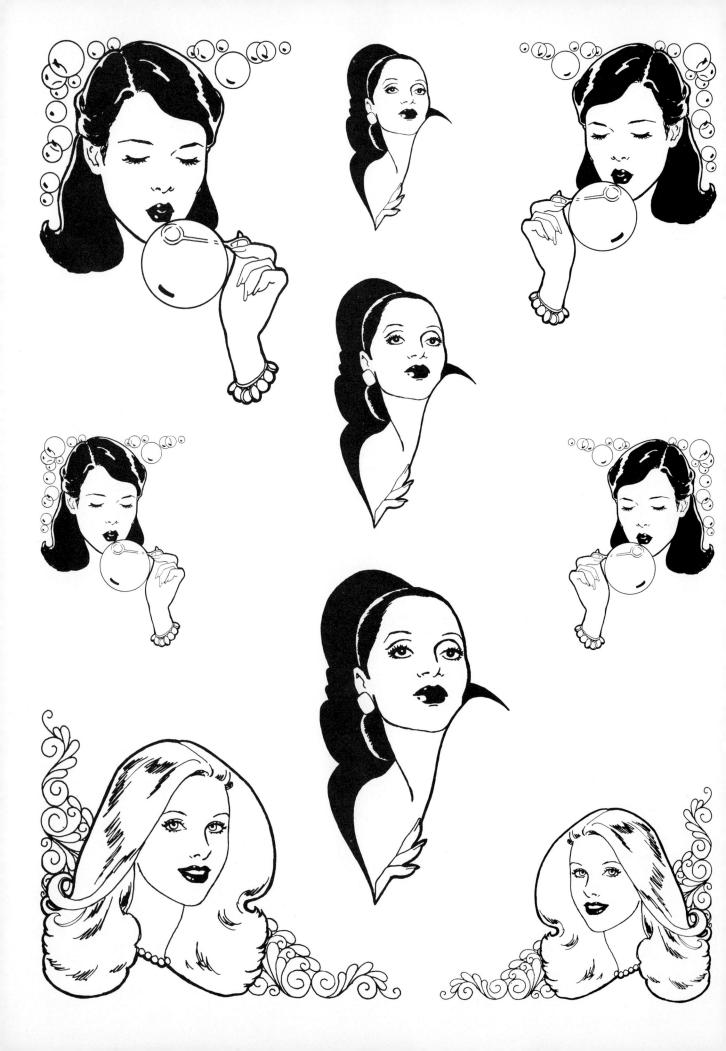

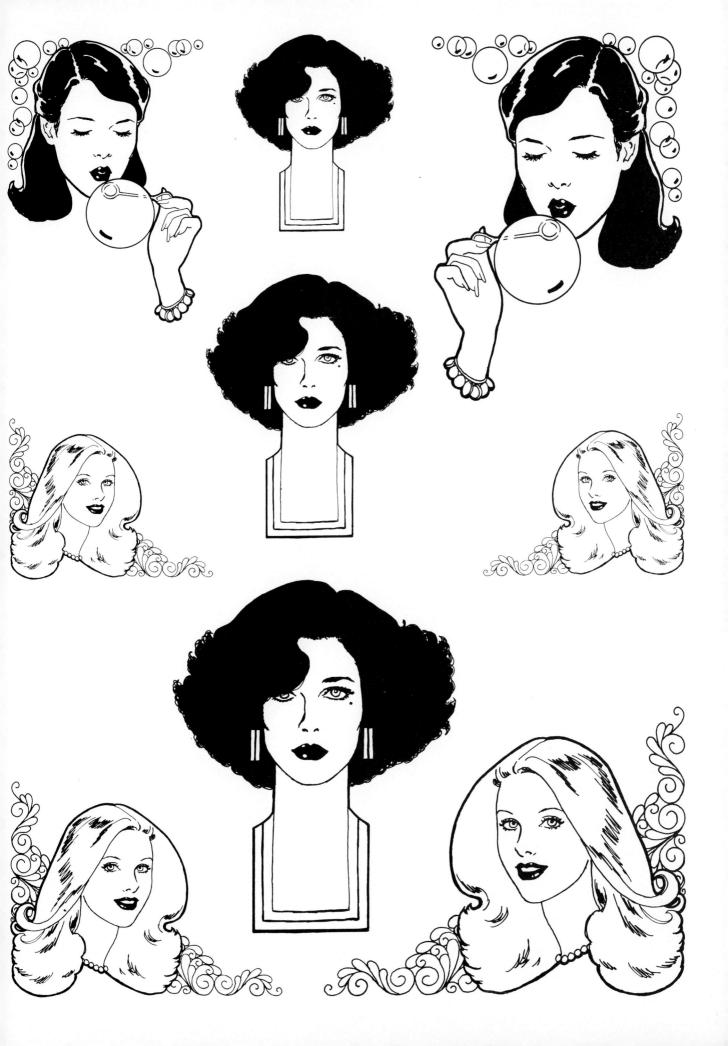

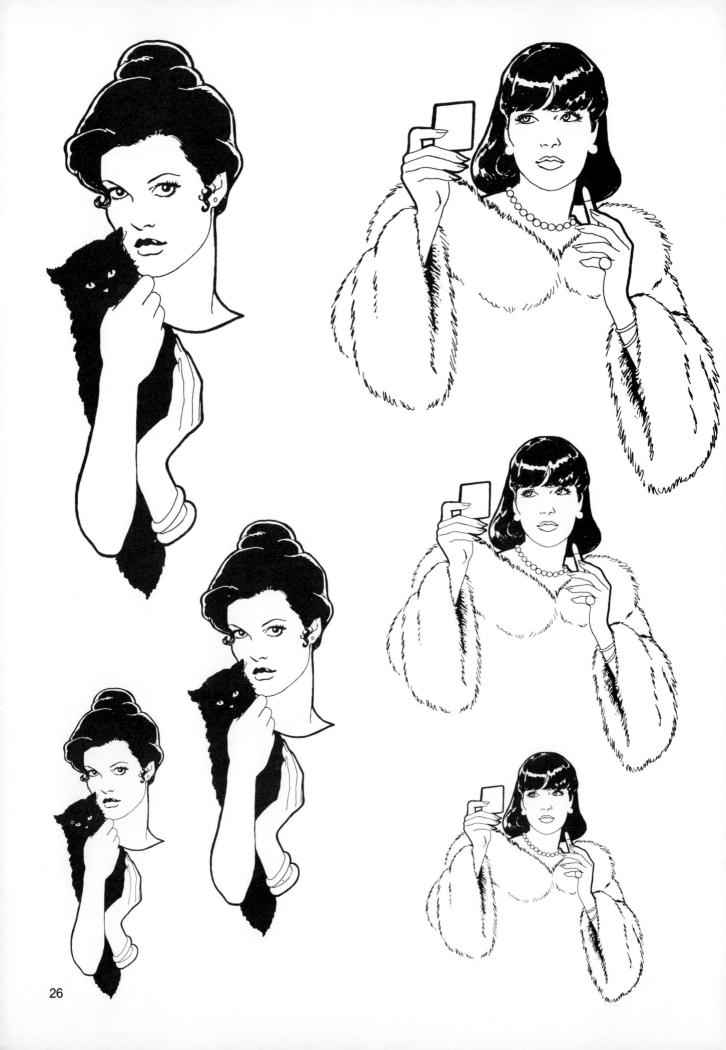

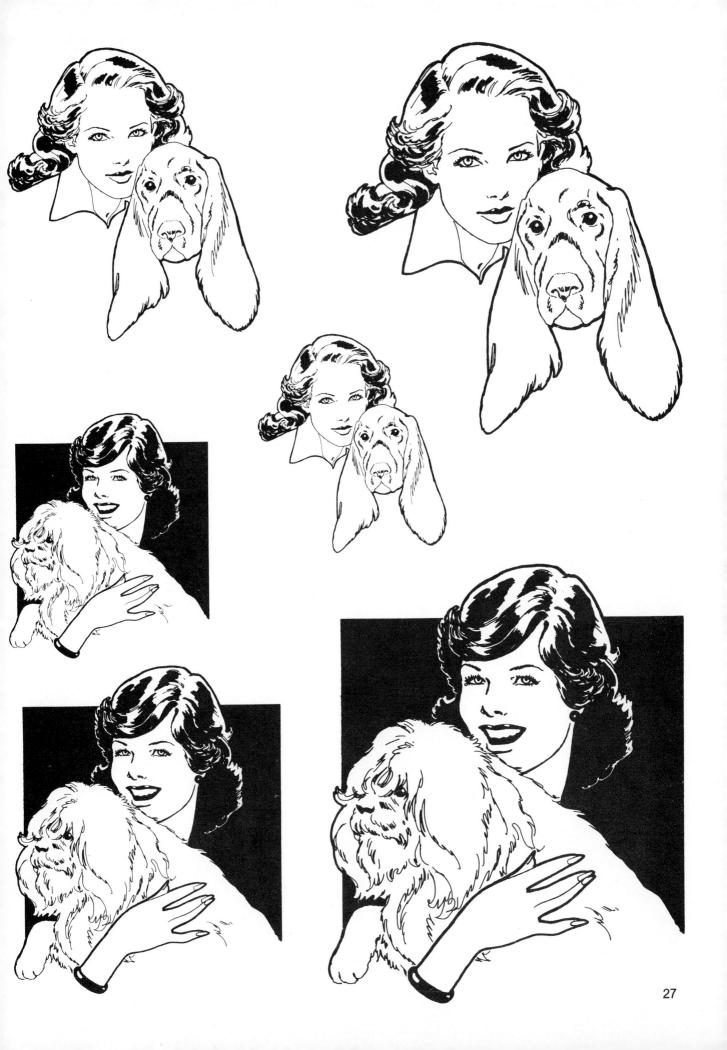

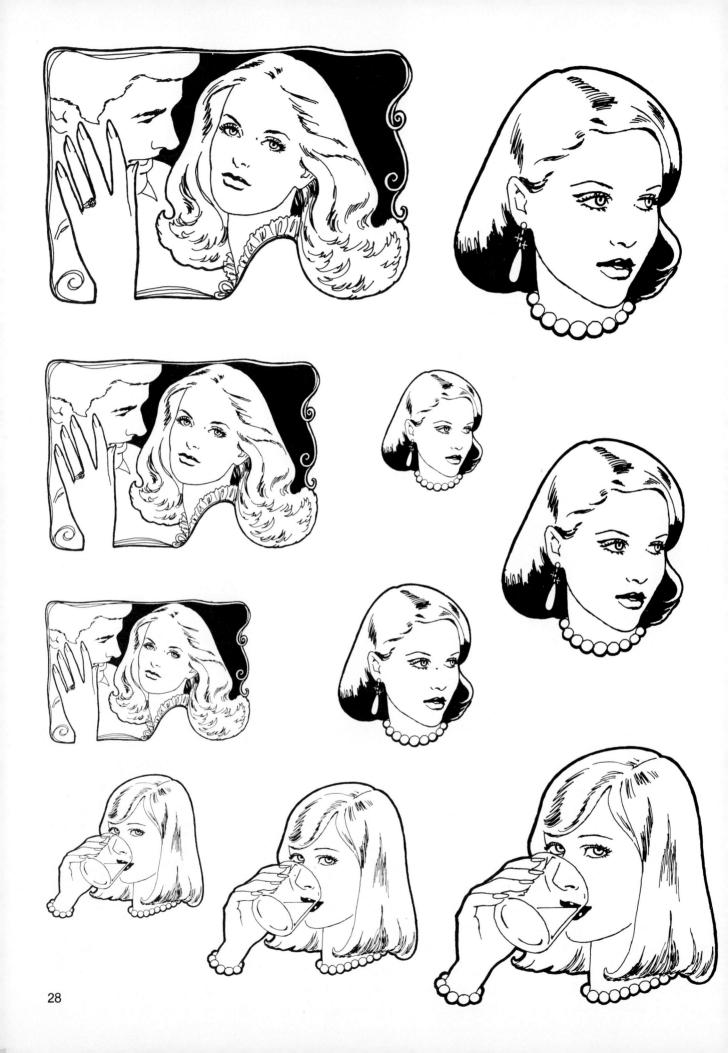

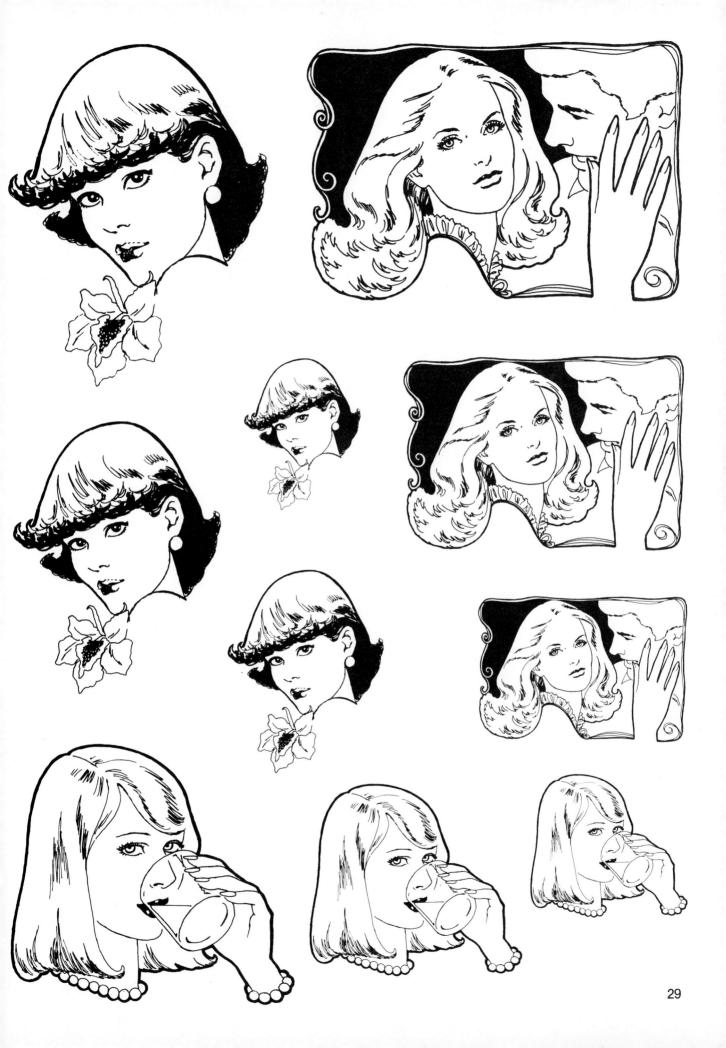

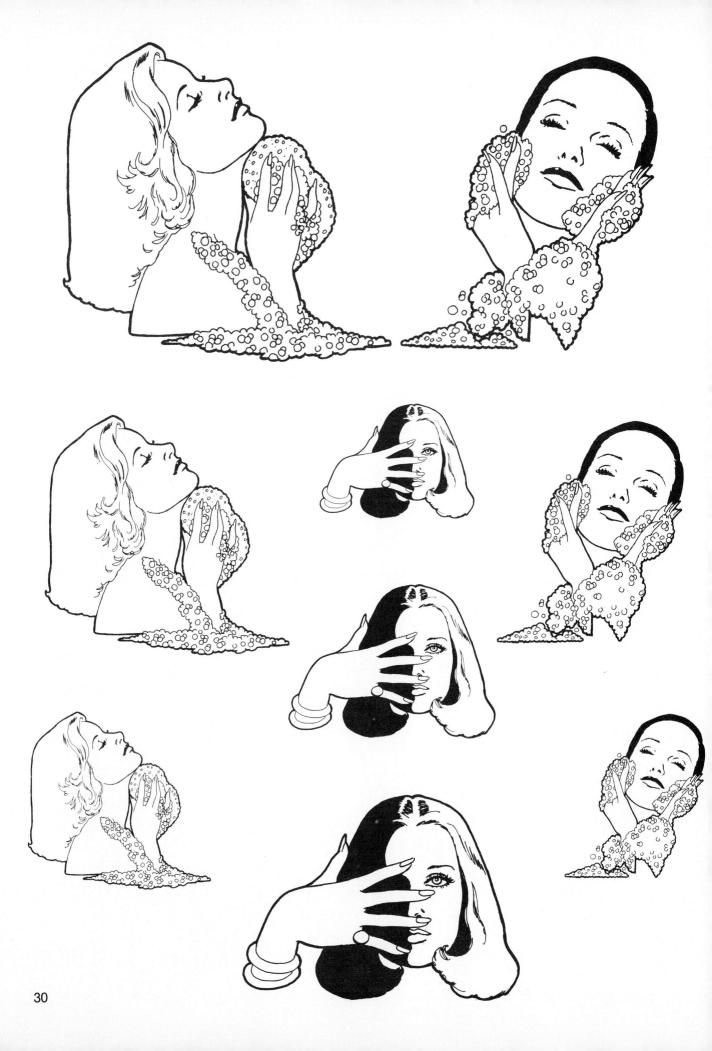

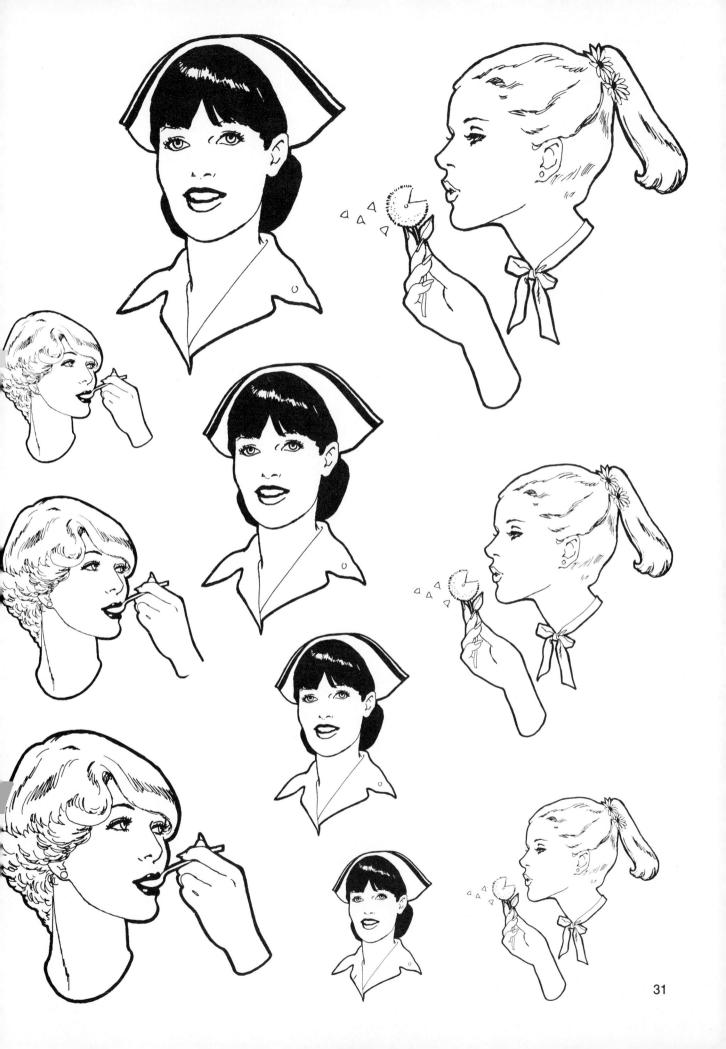

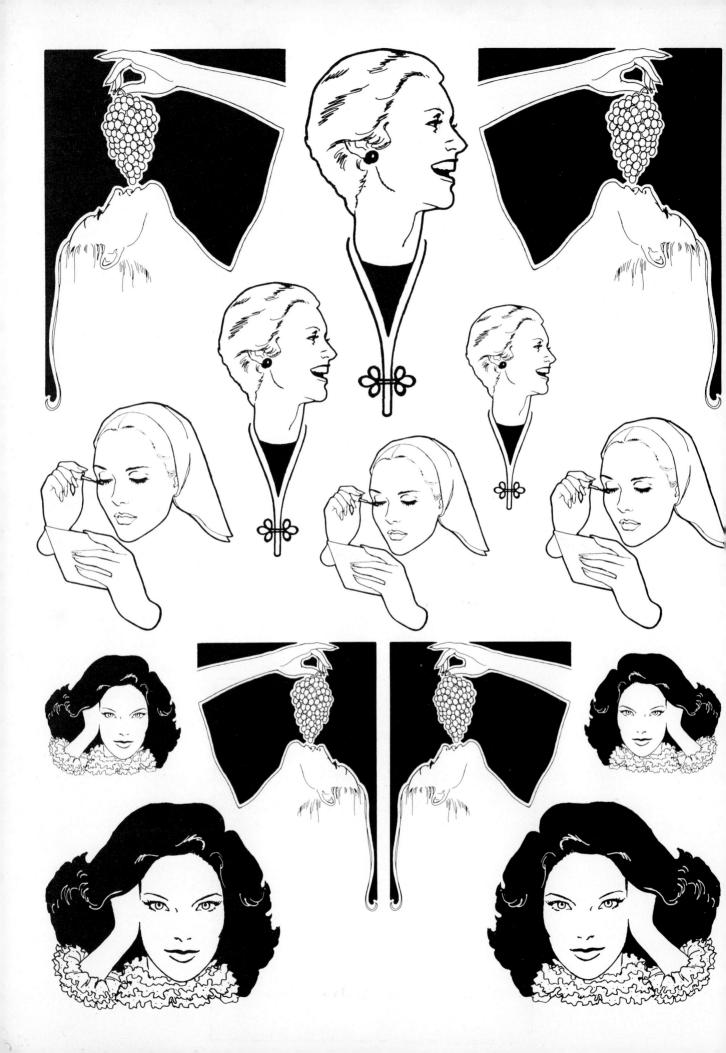